U0146438

名家集字

余德泉 主编

戴曦 编

写春联

草书

河南美术出版社
·郑州·

图书在版编目（CIP）数据

名家集字写春联．草书/余德泉主编．—郑州：河南美术出版社，2019.11
ISBN 978-7-5401-4866-9

Ⅰ.①名… Ⅱ.①余… Ⅲ.①草书-法书-作品集-中国-现代 Ⅳ.①J292.28

中国版本图书馆CIP数据核字（2019）第211250号

名家集字写春联·草书

主　　编　余德泉

编　　者　戴　曦
责任编辑　白立献　赵　帅
责任校对　管明锐
装帧设计　张国友
出版发行　河南美术出版社
地　　址　郑州市郑东新区祥盛街27号　邮编：450000
电　　话　（0371）65788152
印　　刷　郑州印之星印务有限公司
开　　本　787mm×1092mm　1/12
印　　张　8
字　　数　43千字
印　　数　0001-3000册
版　　次　2019年11月第1版
印　　次　2019年11月第1次印刷
书　　号　ISBN 978-7-5401-4866-9
定　　价　38.00元

宋代诗人王安石在《元日》中写道：『爆竹声中一岁除，春风送暖入屠苏。千门万户曈曈日，总把新桃换旧符。』对联作为一种独特的文学艺术形式，在我国有着悠久的历史。它从五代十国时期开始，发展到今天已经有一千多年了。尤其是在清代乾隆、嘉庆、道光时期，对联犹如盛唐的律诗一样兴盛，出现了不少脍炙人口的名联佳对。它以工整、对偶、简洁、巧妙的文字，用书法艺术的形式抒发美好愿望。

春联是我国最常用的对联形式之一。每逢春节，家家户户张贴春联用以祈福驱邪，祈盼来年五谷丰登、平安吉祥。大红的春联为春节增添了喜庆气氛，并成为过春节必不可少的年俗形式之一。时至今日，春联更是焕发出历久弥新的巨大生命力，这不仅仅是因为春联的文字内容蕴含着我国深厚而悠久的文化底蕴，还因为撰写春联的书法艺术形式所展现出来的巨大魅力，深受人们的喜爱。目前，市场上的春联类书籍较多，但基本上是以资料性为主的工具书，而兼具书法艺术性的实用春联书籍还不多见，鉴于此，河南美术出版社编辑出版了此套『名家集字写春联』书法集字系列丛书。

该丛书具有以下几个特点：

一是以楷书、行书、隶书、草书、篆书五种书体书写。每本字帖均精选春联及横批近百副，内容广泛，形式多样。范字皆选自历代书法名家经典碑帖，具有典型性、代表性，是揣摩、学习、品赏春联书法艺术的最优选择之一。该丛书所选用的书法字体不囿于一家一派，而是更注重其艺术性，在风格上力求统一与协调，结构端正匀称，字姿优美潇洒、用笔圆润灵秀、布局密中有疏，使人们感到每一副春联都是一件难得的艺术佳作。该丛书以楷、行、隶、草、篆五体单独成书，便于读者按需购买。

二是完全按照春联的格式进行编排，套红印刷，每副春联都有横批和释文相对应，便于读者临写和欣赏。

三是版式设计采用十二开本，设计新颖，美观大方，便于携带。

四是在春联内容的选择上，主要以常用的七字春联为主，还包括一些生肖春联，实用性较强。

五是在每册之后，更有近百副精选春联，其中有些为新时代春联，新题材，新内容，紧跟时代主题，还有一些是与我们生活中多个行业相关的主题春联，以便读者参考。相信该丛书一定能成为广大书法爱好者学习书法和书写春联的得力助手。

目 录

编号	上联	下联	横批
41	五湖四海春光好	万水千山景色新	春满九州
42	天泰地泰三阳泰	国兴家兴万事兴	四季平安
43	年丰人寿升平世	国泰民安锦绣春	大展鸿图
44	天吉地祥同步泰	人和地旺民心欢	新春大吉
45	龙岁才舒千里目	蛇年更上一层楼	吉星高照
46	春回大地百花艳	喜到人间万事新	万事如意
47	九州日丽春光好	四海风清气象新	财源广进
48	一年四季常添福	万紫千红总是春	五福临门
49	九州瑞气随春到	一年好景与日新	锦绣山河
50	国运昌隆咸国庆	家庭和睦合家欢	国泰民安
51	万树梅花迎春到	一声爆竹报春来	吉星高照
52	好鸟迎春歌盛世	吉羊启运乐升平	万象更新
53	勤俭人家千载富	吉祥门第万年春	瑞气满堂
54	堂前紫燕鸣春暖	岭上红梅斗雪开	春色满园
55	太平岁月春光好	锦绣河山气象新	万象更新
56	春逢喜雨千山润	雪沃红梅万里春	锦绣山河
57	生活美如竹叶翠	家庭荣似牡丹红	吉祥如意
58	天增岁月人增寿	春满乾坤福满门	合家欢乐
59	鼠须笔写平安福	孔雀屏开富贵春	喜迎新春
60	金龙含珠辞旧岁	银蛇吐宝贺新春	瑞气满堂
61	金龙腾飞兴大业	银蛇起舞兆丰年	招财进宝
62	一年好运随春到	四季彩云滚滚来	财源广进
63	爆竹声声辞旧岁	梅花点点报春来	喜迎新春
64	甲第连云欣发展	子年遍地庆丰收	心想事成
65	万事顺心成大业	春风得意展鸿图	生意兴隆
66	一帆风顺兴骏业	万事如意展鸿图	辞旧迎新
67	生意兴隆通四海	财源广进达三江	招财进宝
68	重教尊师桃李艳	育才治国栋梁坚	大展鸿图
69	春临大地百花艳	福到人间万象新	春满九州
70	春风送喜千家暖	丽日高悬万里明	辞旧迎新
71	政通人和千家乐	国富民强万户春	国泰民安
72	春迎四海风光美	花漫九州景色新	四海同春
73	户对青山添百福	门临绿水纳千祥	春回大地
74	莺歌燕舞新春日	虎跃龙腾大治年	喜迎新春
75	龙腾虎跃人间景	鸟语花香天地春	四季平安
76	天将化日舒清景	室有春风聚太和	春满九州
77	国振邦兴文明盛	民丰物阜景象新	万象更新
78	盛世安居歌国泰	新春乐业颂民安	国富民强
79	鸡辞旧岁民康泰	犬守新春国富强	门迎百福
80	鸡吟金曲歌盛世	犬绘梅花贺新春	喜迎新春
81	事事如意大吉祥	家家顺心永安康	吉祥如意
82	春风春雨春日丽	新岁新人新事多	迎春接福
83	柳岸雨浓千树绿	桃园春暖万花红	春色满园
84	歌盈四海人长寿	花满九州世太平	喜气盈门
85	一派山河呈锦绣	万家灯火乐升平	春色满园
86	附：常用春联集萃		

瑞气满堂

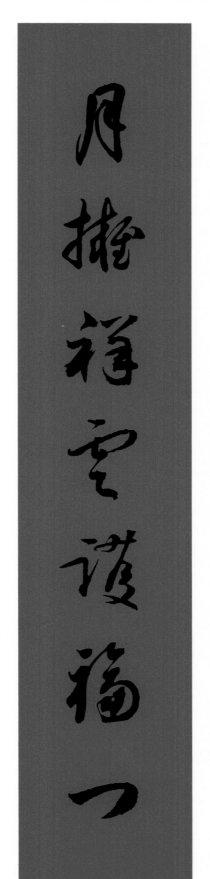

瑞气满堂

春涵瑞霭笼和宅
月拥祥云护福门

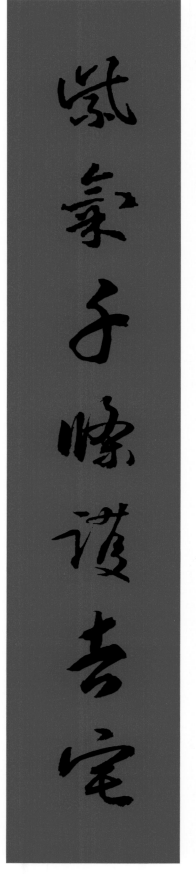

吉去
祥
如
意
吉祥如意

祥去
光
万照
道福
照家
福
家
祥光万道照福家

紫气
气千
千条
条护
护吉
吉宅
宅
紫气千条护吉宅

2

荣华富贵

花开富贵合家乐

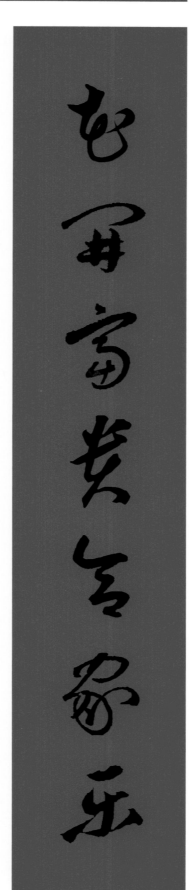

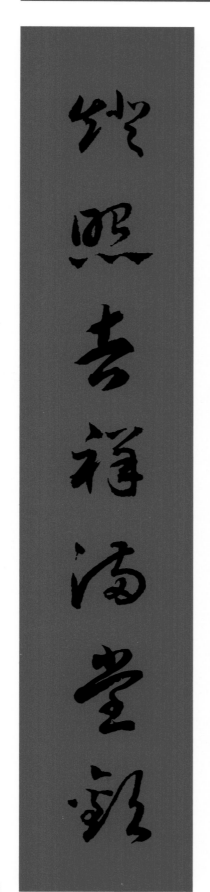

花开富贵合家乐
灯照吉祥满堂欢

3

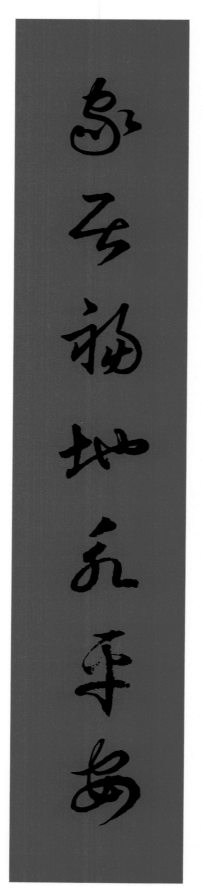

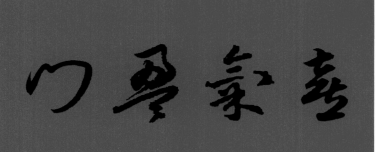

喜气盈门

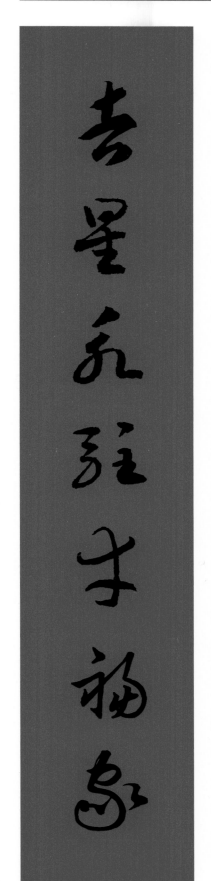

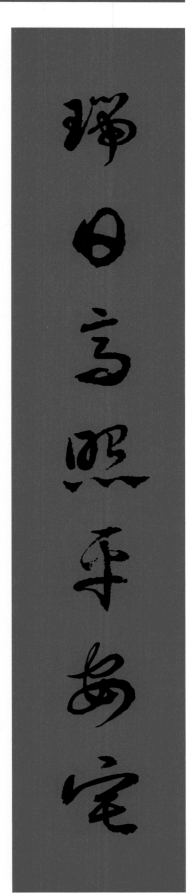

瑞日高照平安宅

吉星永驻幸福家

大展宏图

万马奔腾铺锦绣
千帆奋进创辉煌

大展鸿图

万马奔腾铺锦绣
千帆奋进创辉煌

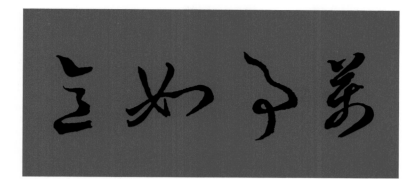

万事如意

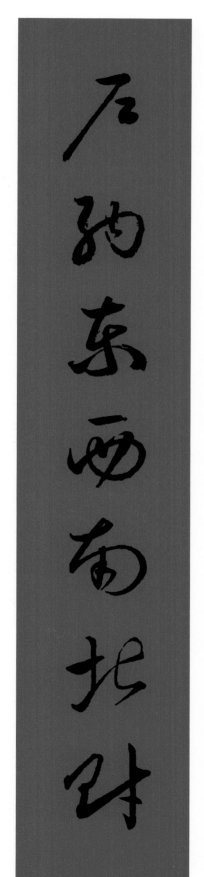

门迎春夏秋冬福
户纳东西南北财

春回大地

寒梅傲雪银蛇舞
盛世迎春骏马奔

时来运转

骏马扬蹄奔富路
大鹏展翅舞长空

合家欢乐

瑞气呈祥全家福
紫淑集锦满堂春

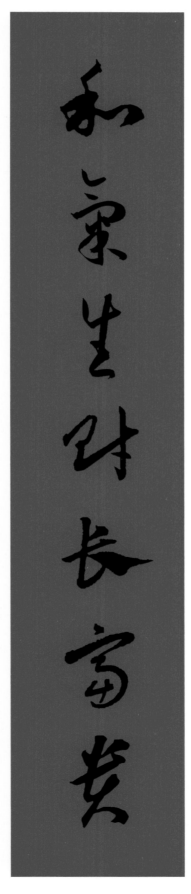

吉星高照

和气生财长富贵

顺意平安永吉祥

和气生财长富贵
吉星高照

和气生财长富贵
顺意平安永吉祥

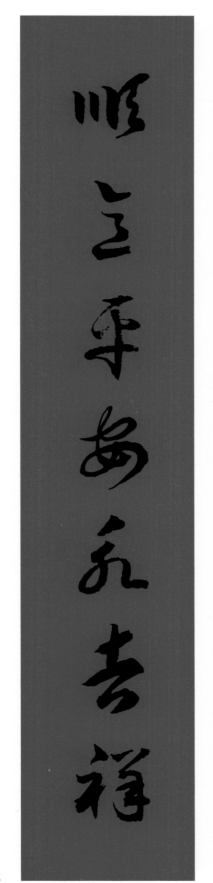

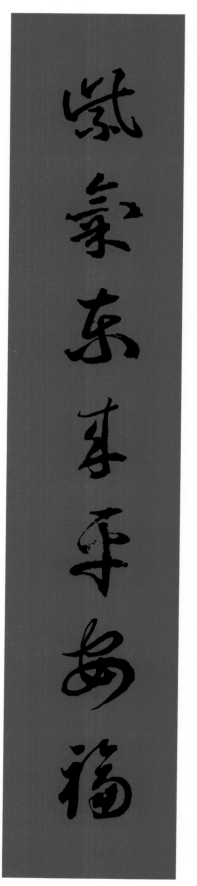

吉祥如意

财源广进如意顺
紫气东来平安福

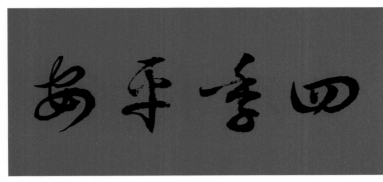

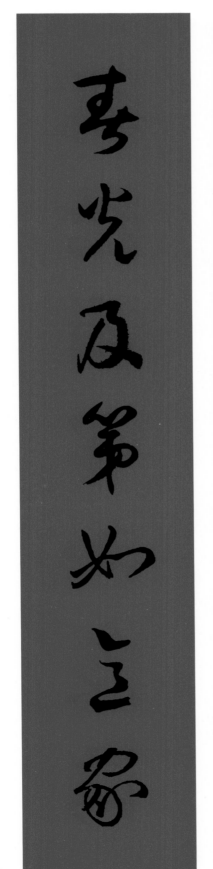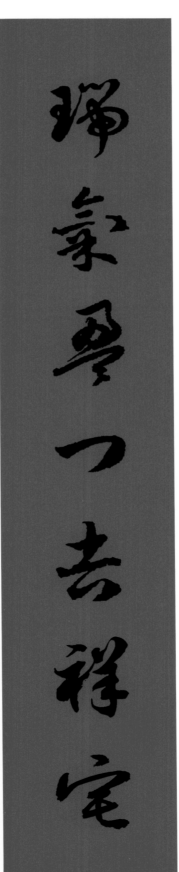

財源廣進

財源广进

龍騰雨躍小康路

燕舞莺飛大有年

龙腾虎跃小康路
燕舞莺飞大有年

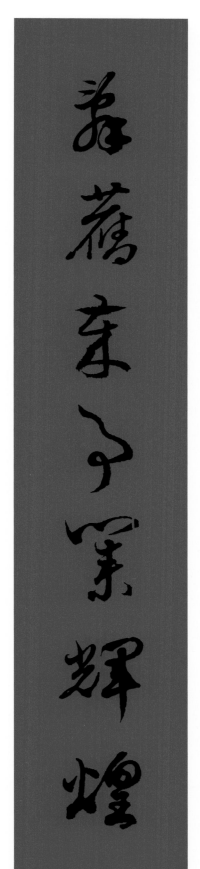

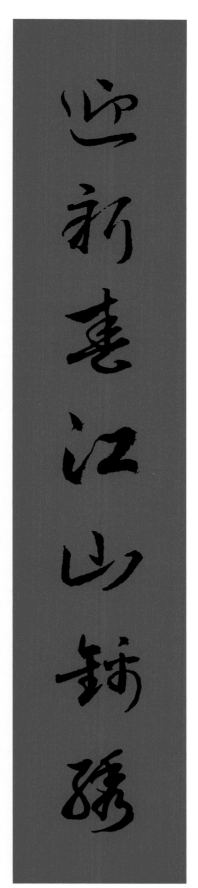

迎新春江山锦绣
心想事成

迎新春江山锦绣
辞旧岁事业辉煌

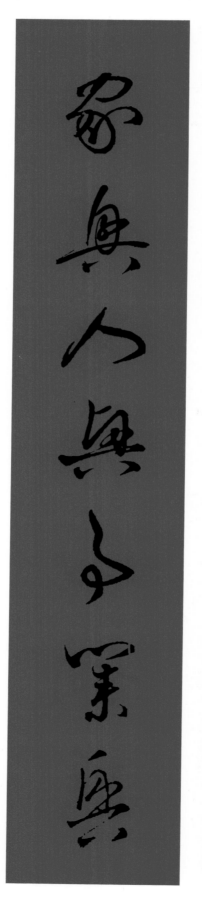

吉星高照

福旺财旺运气旺
家兴人兴事业兴

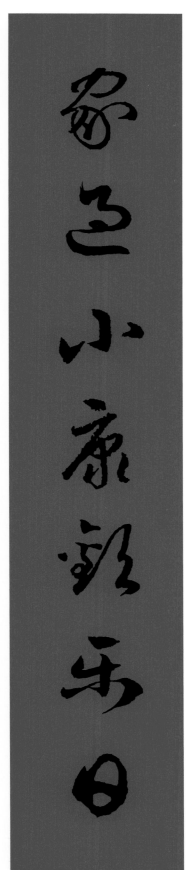

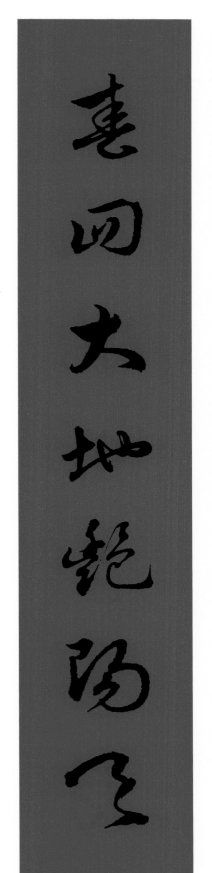

家过小康欢乐日

辞旧迎新

家过小康欢乐日
春回大地艳阳天

合家欢乐

一帆风顺年年好
万事如意步步高

春满人间百花艳
五福临门

春满人间百花艳
福临小院四季安

生意兴隆

一年四季行好运
八方财宝进家门

新春大吉

春满人间歌阵阵
福临门第喜洋洋

新春大吉

春满人间歌阵阵
福临门第喜洋洋

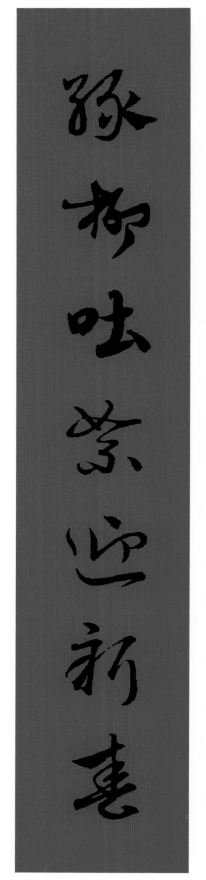

春色满园

红梅含苞傲冬雪
绿柳吐絮迎新春

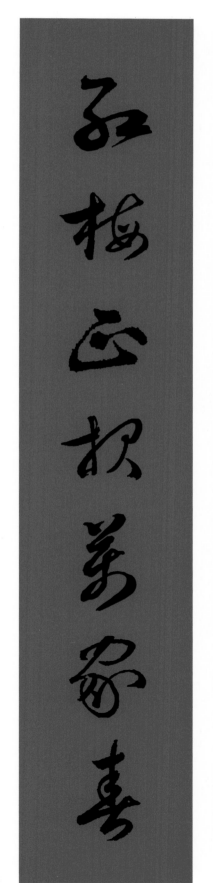
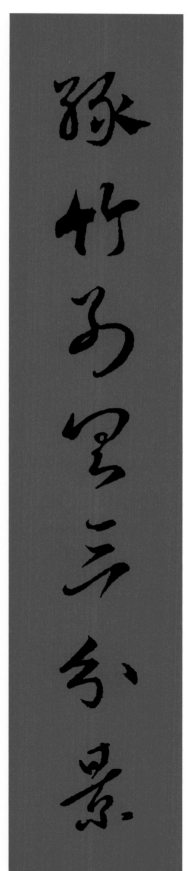

四海同春

绿竹别具三分景
四海同春

绿竹别具三分景
红梅正报万家春

大展鸿图

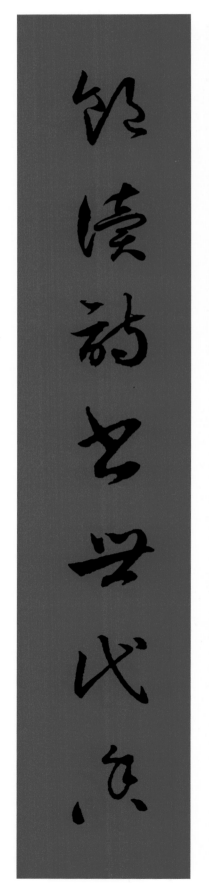

大展鸿图

教子勤功书万卷
饱读诗书世代香

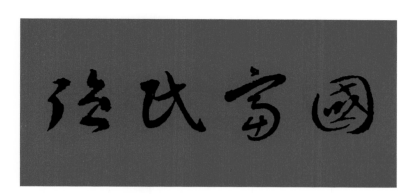

国富民强

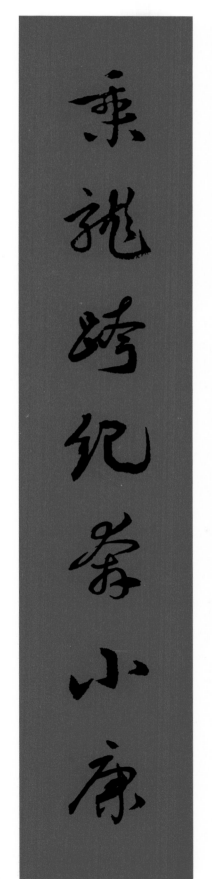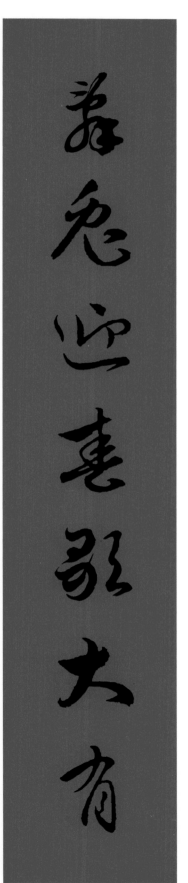

辞兔迎春歌大有
乘龙跨纪奔小康

喜气盈门

凤鸣高阁迎祥瑞

莺舞玉堂报福多

迎春接福

时逢盛世千家盛
迎春接福

时逢盛世千家盛
节序新春万象新

彩凤朝阳呈吉兆
灵犬献瑞报平安

新春大吉

玉鼠迎春风雨顺
金鸡报晓国家安

喜迎新春

喜迎新春

人寿年丰新岁月
龙腾虎跃锦乾坤

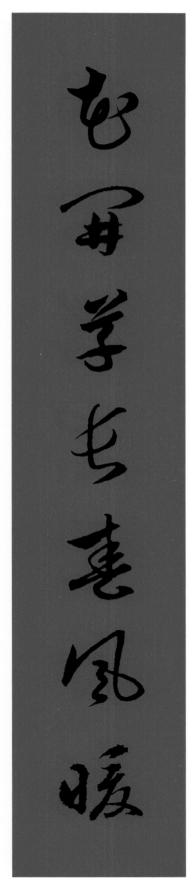

花开草长春风暖
兔走龙回岁月新

万事如意

花开草长春风暖
兔走龙回岁月新

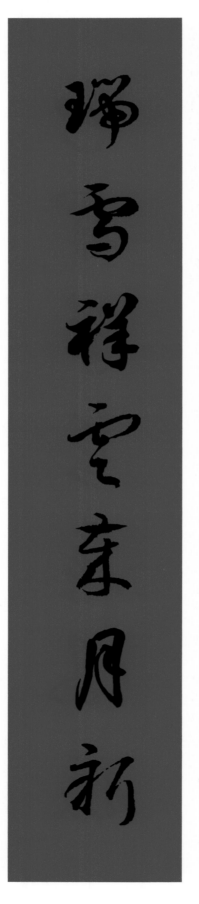

辞旧迎新

春风化雨胸怀畅

瑞雪祥云岁月新

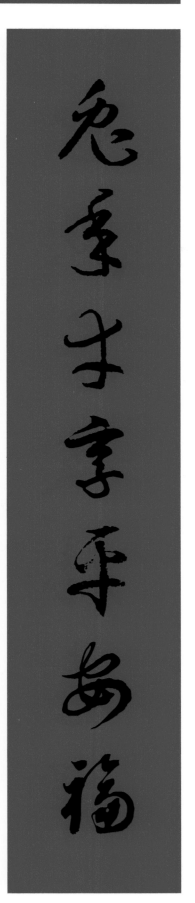

门迎百福

门迎百福

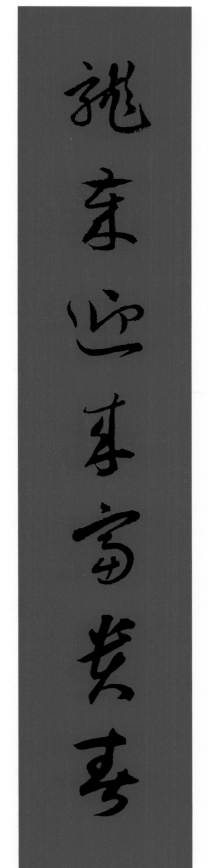

兔年幸享平安福
龙岁迎来富贵春

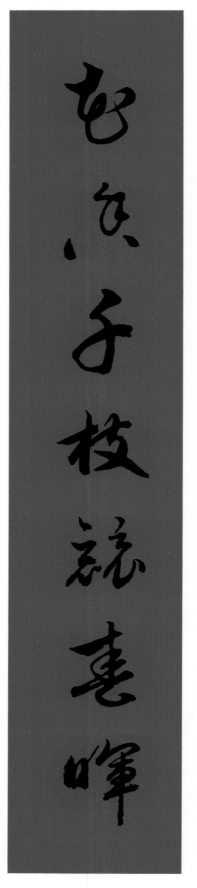

合家欢乐

鸟语百转歌盛世
花香千枝竞春晖

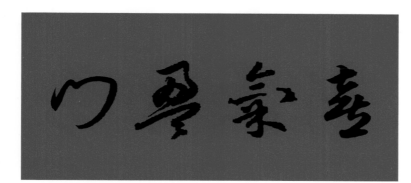

喜气盈门

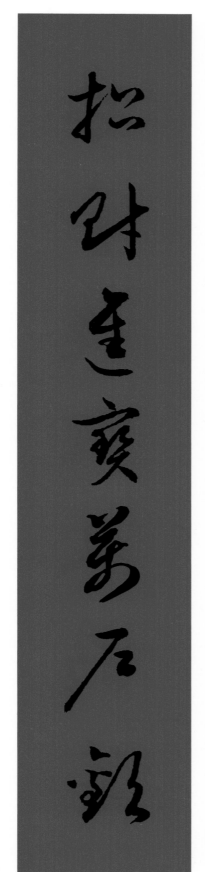

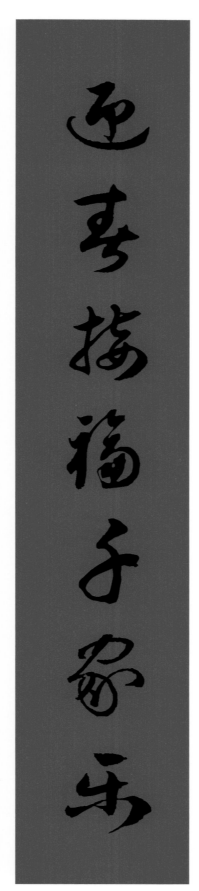

迎春接福千家乐
招财进宝万户欢

万象更新

丹青焕彩文明盛
翰墨流香气象新

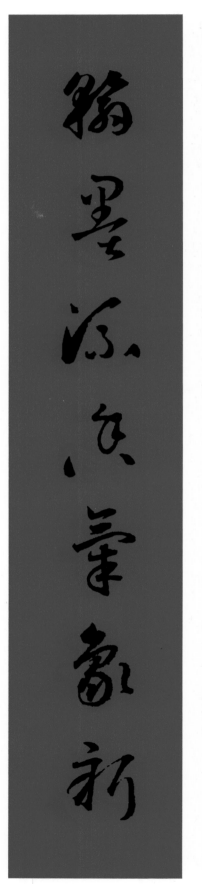

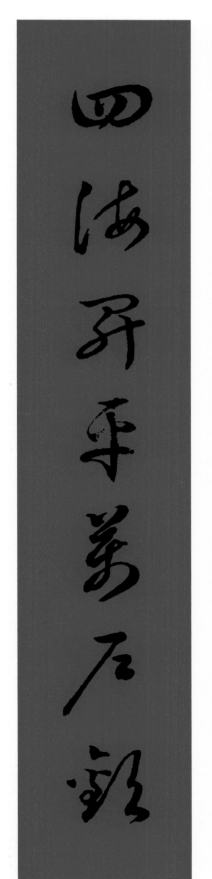

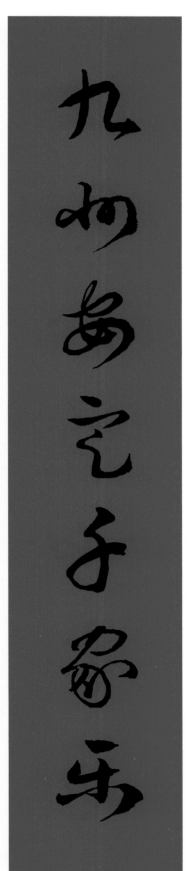

国富民强

九州安定千家乐
四海升平万户欢

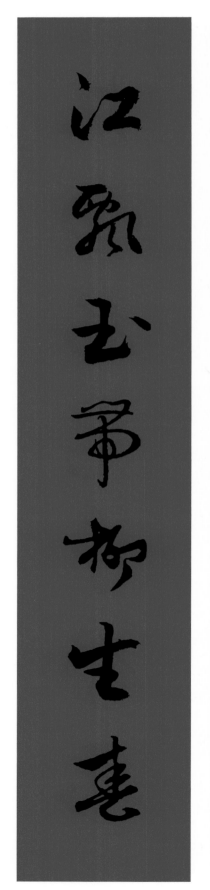

春风化雨

山舞银蛇梅报喜
江飘玉带柳生春

锦绣山河

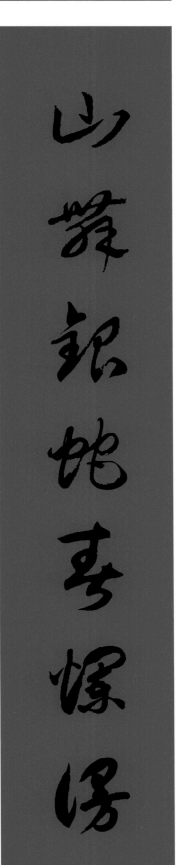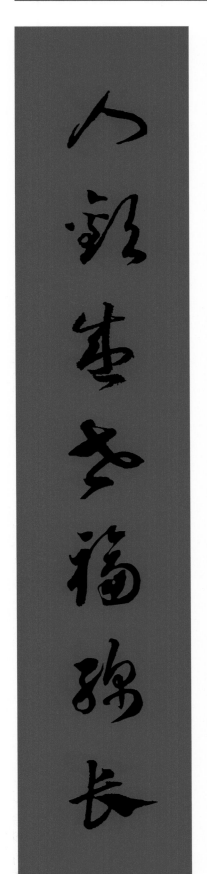

山舞银蛇春烂漫

人欢盛世福锦长

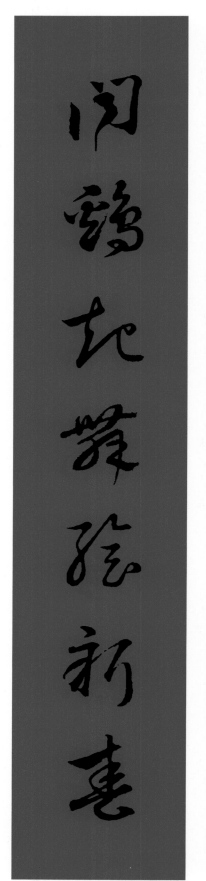

辞旧迎新

跃马腾飞兴伟业

闻鸡起舞绘新春

春满九州

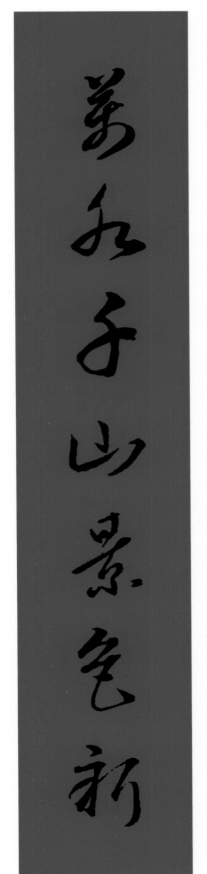

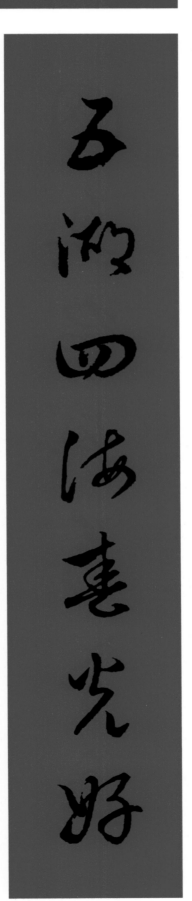

五湖四海春光好

春满九州

五湖四海春光好

万水千山景色新

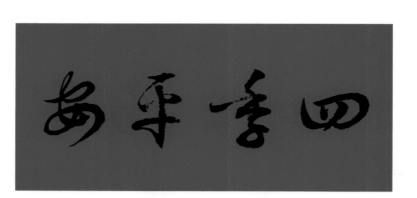

四季平安

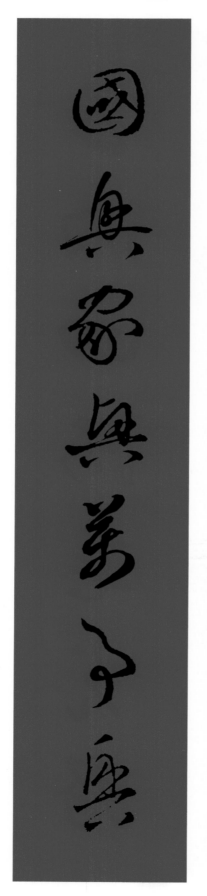

天泰地泰三阳泰

国兴家兴万事兴

四季平安

天泰地泰三阳泰

国兴家兴万事兴

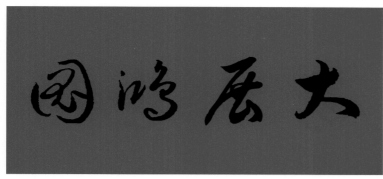

大展鸿图

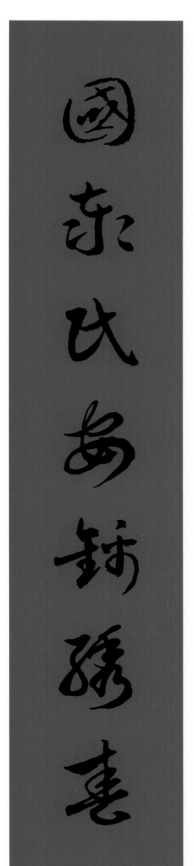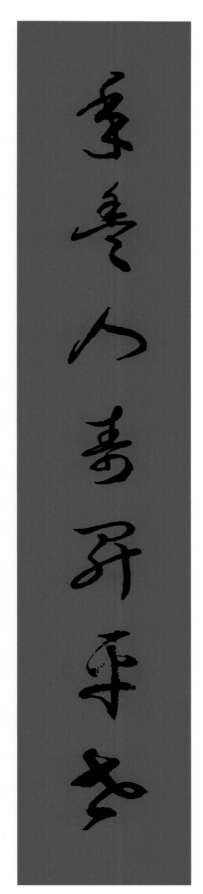

年丰人寿升平世
国泰民安锦绣春

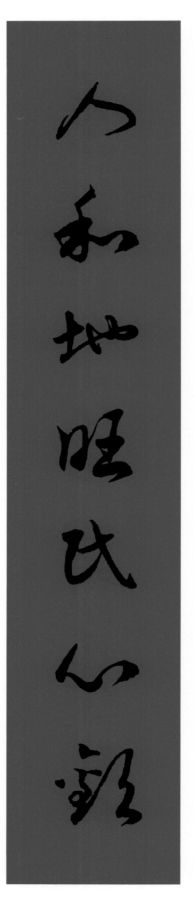

新春大吉

天吉地祥同步泰
人和地旺民心欢

吉星高照

吉星高照

龙岁才舒千里目
蛇年更上一层楼

万事如意

春回大地百花艳

喜到人间万事新

春回大地百花艳
喜到人间万事新

46

财源广进

九州日丽春光好
四海风清气象新

五福临门
五福临门

一年四季常添福
万紫千红总是春

48

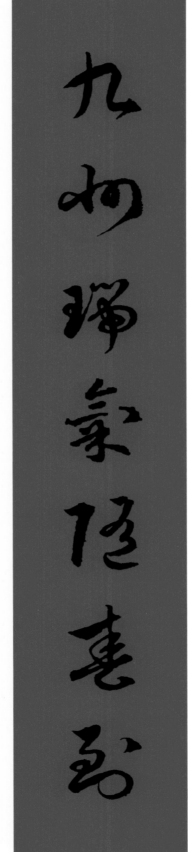

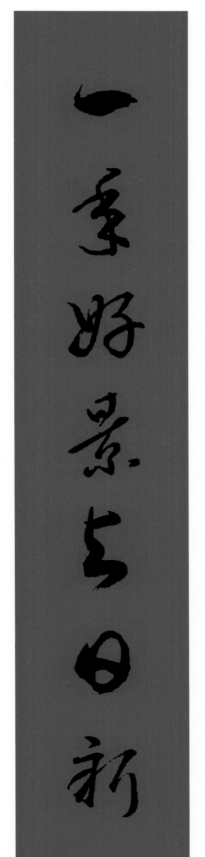

河山绣锦

九州瑞气随春到

一年好景与日新

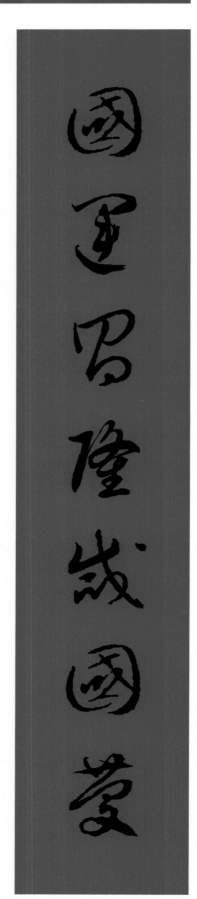

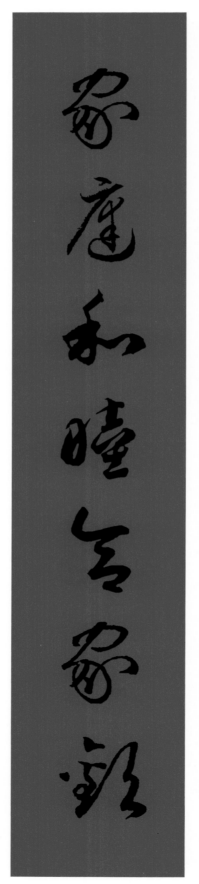

国泰民安

国运昌隆咸国庆
家庭和睦合家欢

吉星高照

吉星高照

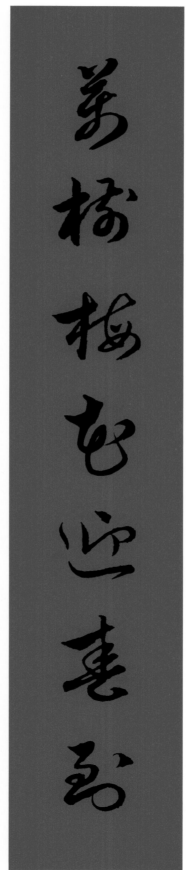

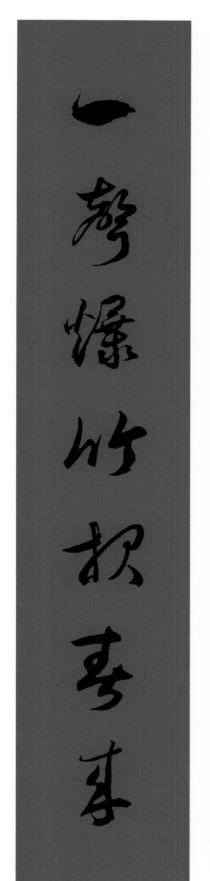

万树梅花迎春到

一声爆竹报春来

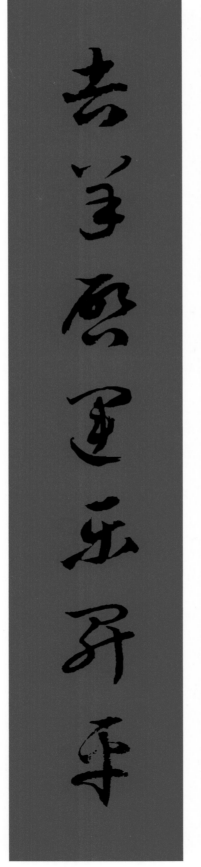

万象更新

好鸟迎春歌盛世
吉羊启运乐升平

52

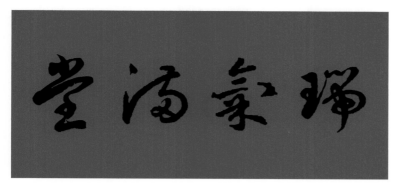

瑞气满堂

勤俭人家千载富

吉祥门第万年春

春色满园

堂前紫燕鸣春暖
岭上红梅斗雪开

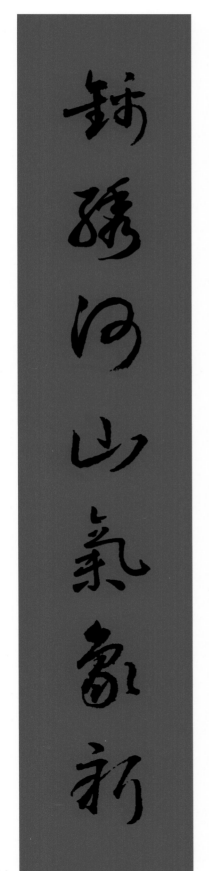

万象更新

太平岁月春光好
万象更新

太平岁月春光好
锦绣河山气象新

锦绣山河

锦绣山河

春逢喜雨千山润

雪沃红梅万里香

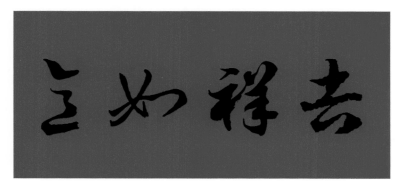

吉祥如意

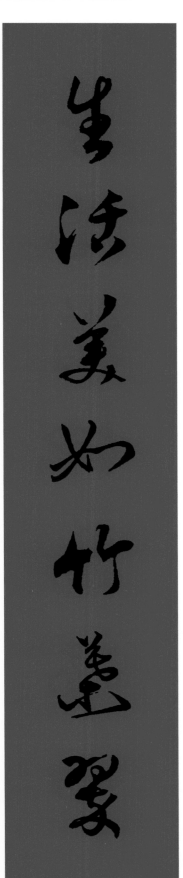

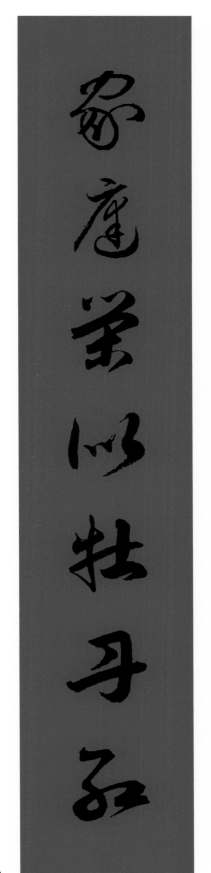

生活美如竹叶翠
家庭荣似牡丹红

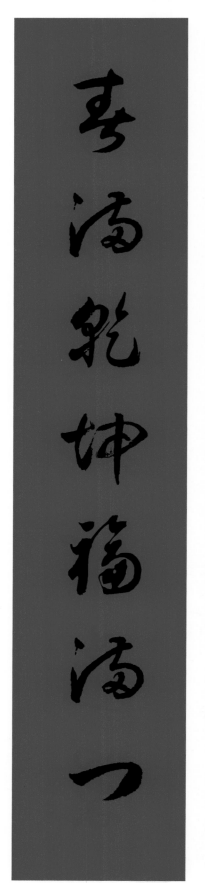

合家欢乐

天增岁月人增寿
春满乾坤福满门

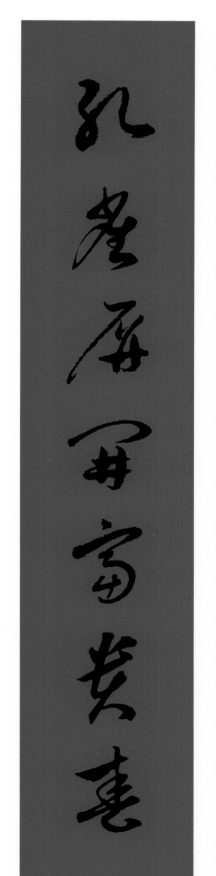

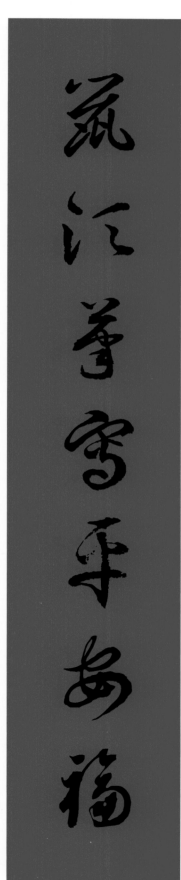











鼠须笔写平安福

孔雀屏开富贵春

鼠须笔写平安福





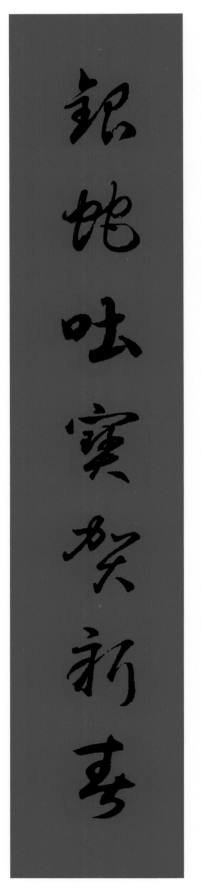

瑞气满堂

金龙含珠辞旧岁
银蛇吐宝贺新春

金龙腾飞兴大业

招财进宝

银蛇起舞兆丰年

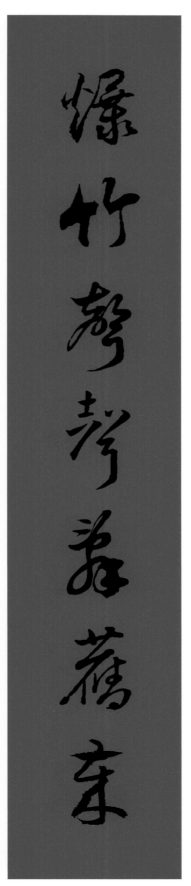

喜迎新春

爆竹声声辞旧岁
梅花点点报春来

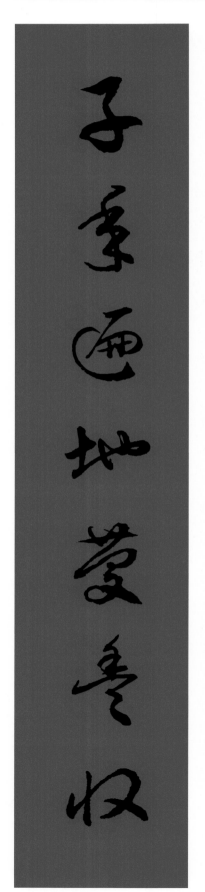

心想事成

甲第连云欣发展
子年遍地庆丰收

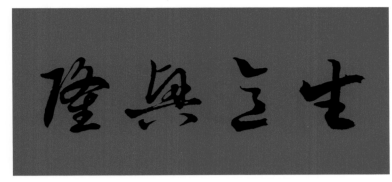

生意兴隆

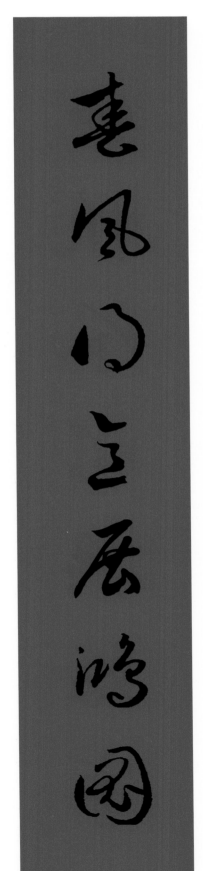

万事顺心成大业

春风得意展鸿图

辞旧迎新

一帆风顺兴骏业
万事如意展鸿图

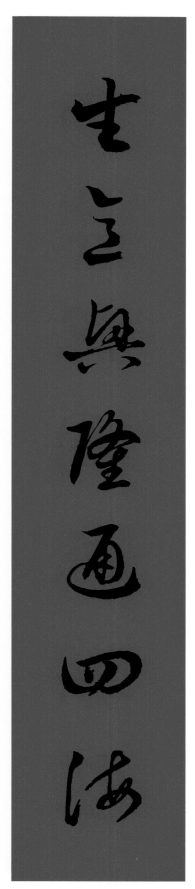

生意兴隆通四海

财源广进达三江

大展鸿图

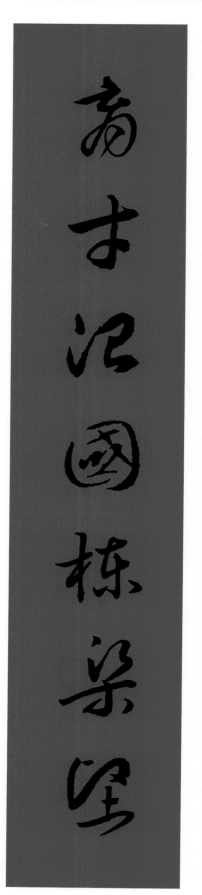

重教尊师桃李艳

育才治国栋梁坚

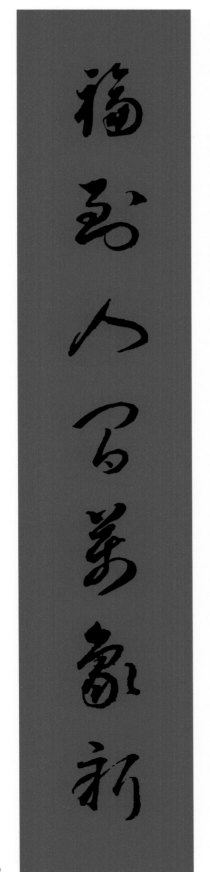

春满九州

春临大地百花艳
春满九州

春临大地百花艳
福到人间万象新

暖春辞旧迎新

远风送喜千家暖

羸日高悬万里明

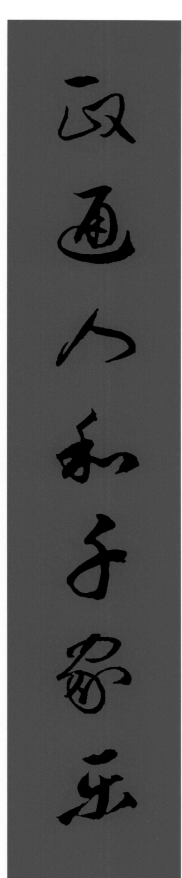

政通人和千家乐
国富民强万户春

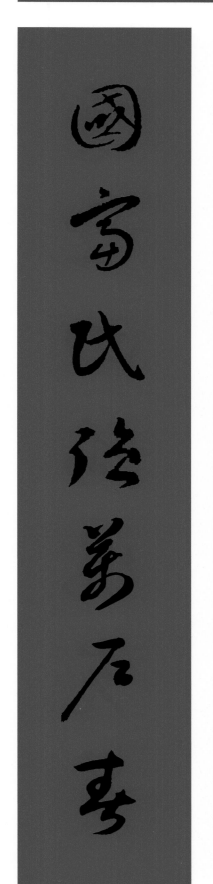

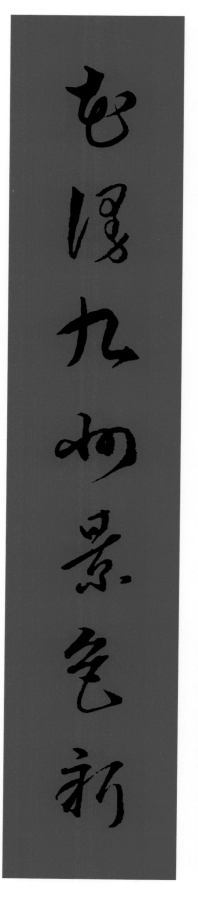

四海同春

春迎四海风光美
花漫九州景色新

春回大地

户对青山添百福
门临绿水纳千祥

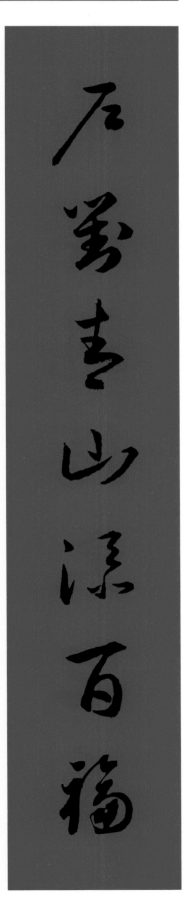

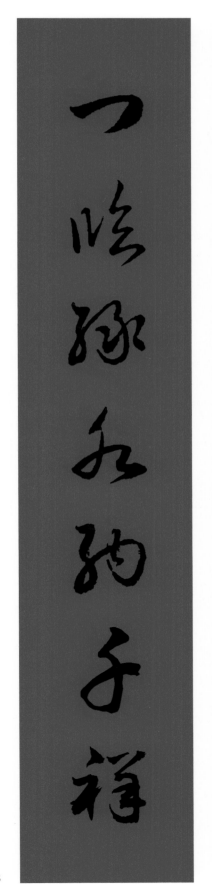

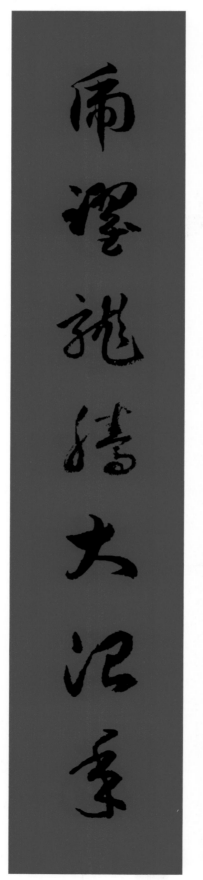

喜迎新春

莺歌燕舞新春日

虎跃龙腾大治年

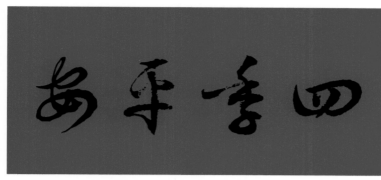

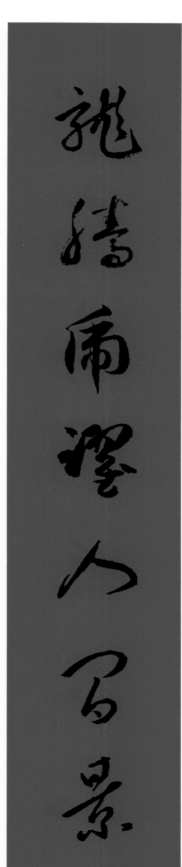

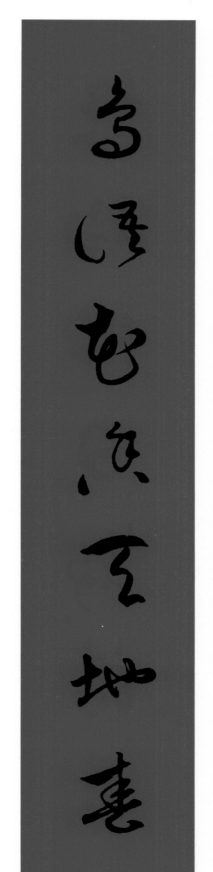

龙腾虎跃人间景
鸟语花香天地春

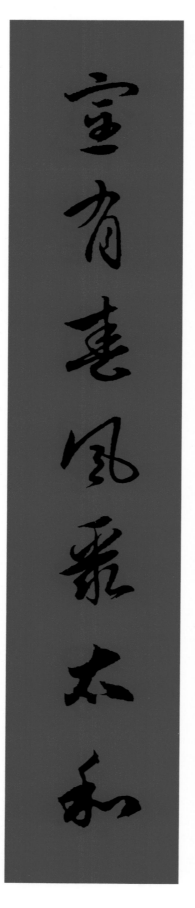

春满九州

天将化日舒清景
室有春风聚太和

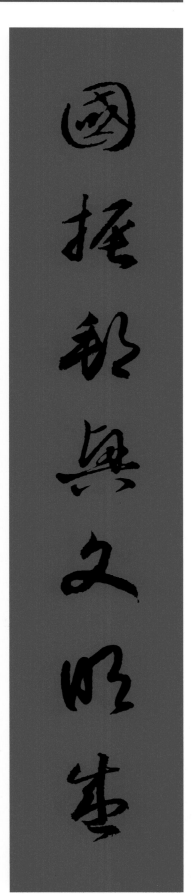

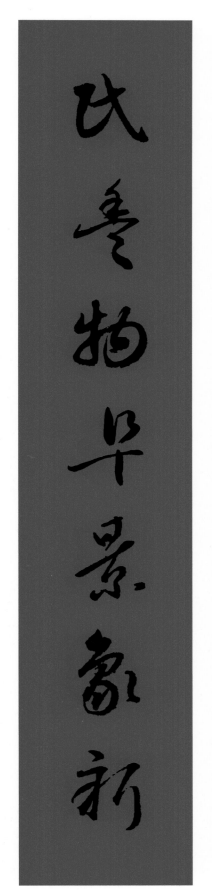

万象更新

国振邦兴文明盛
民丰物阜景象新

国振邦兴文明盛
民丰物阜景象新

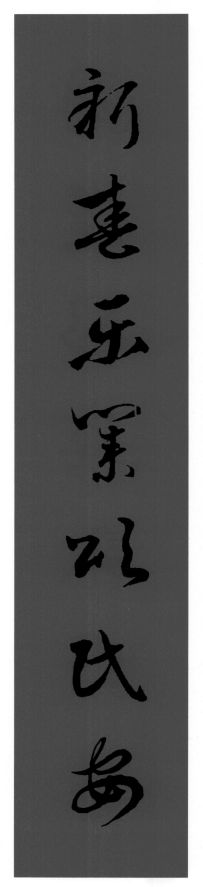

国富民强

国富民强
盛世安居歌国泰
新春乐业颂民安

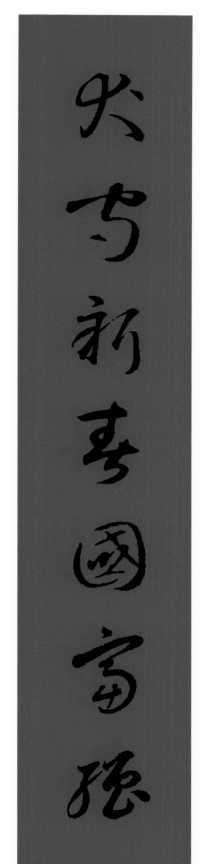

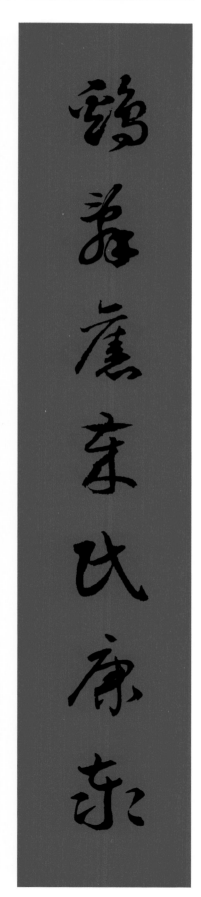

鸡辞旧岁民康泰
门迎百福

犬守新春国富强
鸡辞旧岁民康泰

喜迎新春

鸡吟金曲歌盛世
犬绘梅花贺新春

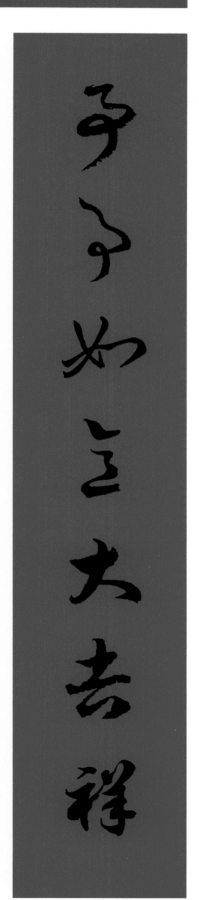

吉祥如意

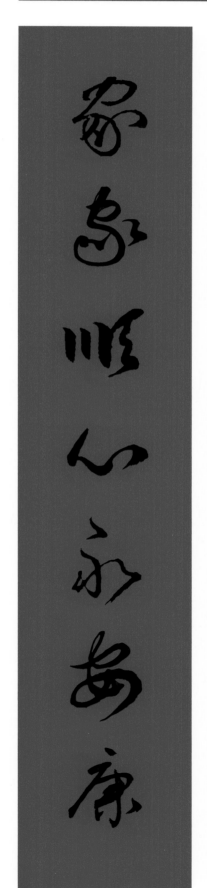

事事如意大吉祥
吉祥如意

事事如意大吉祥
家家顺心永安康

迎春接福

春风春雨春日丽
新岁新人新事多

喜气盈门

歌盈四海人长寿
花满九州世太平

春色满园

一派山河呈锦绣
万家灯火乐升平

横批	对联	横批	对联	横批	对联	横批	对联
百福骈臻	新政宏开中国梦 春阳照暖小康家	岁月如诗	白雪迎春到 红联送喜来	吉祥如意	邻睦风犹暖 家和雪亦香	华夏吉祥	同圆中国梦 共庆小康春
春花烂漫	锦绣河山呈瑞彩 和祥生活醉春风	政通人和	国强物阜万家乐 政善民安百业兴	神州壮美	瑞雪迎春春日丽 丹心向党党风淳	风清气正	民意求共思正道 党旗焕彩振雄风
万户迎春	日出东方栖彩凤 春临西部驰祥龙	山河壮丽	春被千门含丽象 日升五岳起朝霞	九域同春	东海生情天赐福 南山遂意岁回春	福满神州	万里河山铺锦绣 九天日月庆光华

横批	对联	横批	对联	横批	对联	横批	对联
九域同春	万户千家生利福 四海三江庆华生	世泰时和	德懿共沾门下安 政明而治人间乐	福到门庭	昌盛神州幸福家 嵯峨华岳长春景	世泰时和	春临泫露苍生福 慧雨沾花大国兴

横批	对联	横批	对联	横批	对联	横批	对联
吉祥如意	梅花点点新春到 鼓乐声声喜讯添	前程似锦	三江渔唱起春潮 五岭山歌传喜讯	春满人间	社会吉祥万事兴 门庭昌盛全家福	春来福至	飞雪迎春千里悦 流云降福万家兴

横批	对联	横批	对联	横批	对联	横批	对联
惠风和畅	竹韵梅风春满地 纸香笔彩喜盈门	室雅人和	言信怀虚事永和 山欣水畅人长乐	诗情画意	得意江山若画图 有情岁月皆春色	吉祥如意	松风水月春心善 仙露明珠福运慈

横批	对联	横批	对联	横批	对联	横批	对联
人寿年丰	人增福寿年增岁 鱼满池塘猪满栏	万众同心	迎春共奏和谐曲 筑梦同栽幸福花	福满神州	心花早共春花放 福运长随国运兴	春满人间	天花合彩春无极 珠雨泽川善有心
江山如画	春风万里绿神州 旭日一轮红玉宇	岁月如诗	三春景象千般美 五好家庭万样新	幸福相伴	春来喜看花千树 福到高擎酒一杯	财源广进	牛马成群勤致富 猪羊满圈乐生财
欢天喜地	大鹏展翅同风起 新燕衔春送暖来	生机勃勃	东风不倦助航远 化雨无私催播忙	福到门庭	瑞日芝兰香宅第 春风棠棣振家声	福至门庭	春风霭霭千丛绿 旭日彤彤万户春

横批	对联	横批	对联	横批	对联	横批	对联
福满神州	国泰民安处处春 年丰人寿家家乐	喜乐春风	献岁红梅万户香 连天瑞雪千门乐	喜到门庭	一树红梅万户春 几行绿柳千门晓	春光大好	九州原野焕新颜 万户农家盈喜气
逐梦迎春	三春编彩梦丽景长开 九夏起宏图初心如故	春满人间	丹心碧血守平安 瑞雪红梅迎照暖	杏坛和风	满园桃李沐春风 半壁诗书添丽景	吉星高照	日照神州百业兴 春回大地千山艳
春满人间	大地发春华桃李芬芳 东风引紫气江山壮丽	千祥云集	和风拂翠柳祖国皆春 瑞雪伴青松江山如画	天遂人意	春风吹大地绿水青山 瑞气满神州青山不老	福满神州	百花开大地春满人间 旭日出东方光弥宇宙

横批	对联	横批	对联	横批	对联	横批	对联
带福回家	辞旧迎新一路春潮滚滚 回乡过节九州喜气洋洋	守卫祥和	赤胆为民织小康绮梦 铁拳除恶护大美春光	路畅人欢	通畅八方齐追中国梦 平安一路高唱大风歌	瑞气盈门	春风浩荡山河添锦绣 华夏欢腾东风舞祥云
横批	对联	横批	对联	横批	对联	横批	对联
普天同庆	东风浩荡大江南北春光好 万马奔腾长城内外气象新	政通人和	春风融国土壮大好河山 惠政暖民心乐小康岁月	江山如画	旭日祥云灿九州花似锦 春风化雨新四海歌如潮	路顺心暖	东骋西驰情系千家万户 南来北往春融四面八方
横批	对联	横批	对联	横批	对联	横批	对联
春满大地	虎跃龙腾万里长征风光无限 花香鸟语九州大地春色正浓	国泰民安	听由衷赞语万里春风党引来 问如画江山九州壮锦谁铺就	国强富民	文明开新局莺歌燕舞太平春 改革奏凯歌虎跃龙腾强盛景	万事如意	福光高照花红柳绿春不老 乐事亨通物阜家丰岁常新